LES
ÉVENTAILS

DE LA

COLLECTION DE M. ÉMILE DUVAL

AVEC DES DESSINS DE CH. GOUTZWILLER

※

PARIS

A. LÉVY, LIBRAIRE-ÉDITEUR, 13, RUE LAFAYETTE

(PRÈS L'OPÉRA)

—

1885

LES ÉVENTAILS

DE LA COLLECTION DE M. ÉMILE DUVAL

LES ÉVENTAILS

DE LA COLLECTION DE M. ÉMILE DUVAL

Cet ouvrage a été tiré à 200 exemplaires numérotés à la presse.

EXEMPLAIRE N° 0010.

IMPRIMERIE BURDIN ET Cie, RUE GARNIER, 4

LES

ÉVENTAILS

DE LA

COLLECTION DE M. ÉMILE DUVAL

AVEC DES DESSINS DE CH. GOUTZWILLER

PARIS
A. LÉVY, LIBRAIRE-ÉDITEUR, 13, RUE LAFAYETTE
(PRÈS L'OPÉRA)

1885

CAMARGO

Quoi ! votre éventail ?

RAFAËL

Oui, n'est-il pas beau, ma foi ?
Il est large à peu près comme un quartier de lune,
Cousu d'or comme un paon. — Frais et joyeux comme une
Aile de papillon. — Incertain et changeant
Comme une femme. — Il a les paillettes d'argent
Comme Arlequin. — Gardez-le, il vous fera peut-être
Penser à moi ; c'est tout le portrait de son maitre.

CAMARGO

Le portrait en effet !

(MUSSET.)

Dans le courant du mois de novembre dernier, le Comité de la section des Arts Décoratifs de Genève me demanda de faire figurer dans une de ses Expositions particulières quelques-uns de mes éventails.

J'en choisis dans ma Collection quarante-huit entre ceux qui me paraissaient le plus intéressant au point de vue technique, historique ou artistique. Dans les séances du 25 et du 27 novembre, en présence d'un nombreux et bienveillant public, dans la grande salle de l'Athénée, j'ai eu l'honneur d'expliquer aussi succinctement que pos-

sible les divers styles et époques de ces éventails. Quelques personnes ayant exprimé le désir de parcourir mes notes, je me suis décidé à les publier; c'est un simple résumé que j'offre ici à mes amis, en souvenir des moments agréables que cette communication m'a procurés.

ÉMILE DUVAL.

Genève, février 1885.

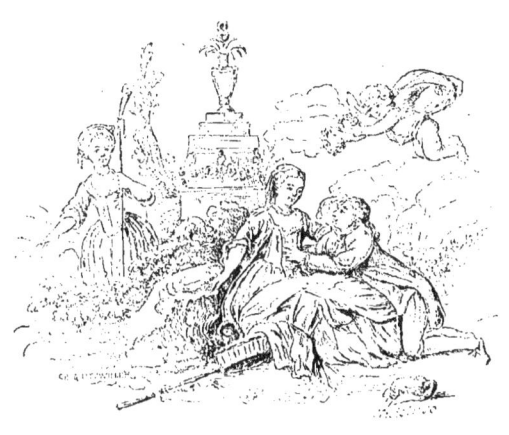

Ce n'est point une histoire générale de l'éventail ou des éventails que j'ai entreprise; il faudrait des volumes et beaucoup d'érudition pour donner des détails précis sur cet objet de toilette dont l'usage remonte à une époque très reculée; tous les documents en font foi. Nous n'avons besoin que de retracer rapidement ses diverses transformations[1].

L'éventail, ou plutôt l'usage de l'éventail, nous vient incontestablement de l'Orient, le pays du

1. Voy. Natalis Rondot, *Travaux de la Commission française sur l'industrie des nations*, publiés par ordre de l'Empereur, Paris, 1855; — Blondel, *Histoire des éventails* et notice sur l'écaille, la nacre et l'ivoire, 1875.

soleil, de la chaleur, et par conséquent des mouches; car il ne faut pas nous le dissimuler, cet objet si gracieux de mouvements, si frivole d'allure, arme par excellence de la coquetterie, pourrait bien n'avoir été dans l'origine qu'un vulgaire chasse-mouche; or le chasse-mouche était-il même sa forme première? L'éventail ne serait-il pas plutôt un écran portatif dont on se servait pour se mettre à l'abri du soleil et pour rafraîchir l'air? D'un objet solide, utile, indispensable, en quelque sorte, on a fait peu à peu un ornement, exemple que nous trouvons souvent dans les capricieuses évolutions de la mode.

Chez les peuples primitifs, les éventails avaient beaucoup d'analogie avec les chasse-mouches, instruments qui, pendant les festins, servaient à éloigner les insectes du voisinage des mets.

L'ancienne civilisation du Mexique connut l'éventail qui jouait un grand rôle dans les imposantes cérémonies du culte de Tezcatlipoca. C'étaient à proprement parler des écrans, fabriqués avec des plumes vertes et rouges; on les agitait pour chasser les maléfices; certains étaient formés d'un miroir entouré de plumes de colibris [1].

1. L'éventail figure parmi les objets de commerce des anciens Aztèques. Il en était apporté à Mexico comme objets de tribut. On en

— Au Yucatan, et dans toute la région isthmique, l'éventail était usité dans les danses religieuses ; il était porté par des hommes revêtus d'habits de femme. — Les Nahuas employaient des éventails de plumes enchâssées dans des fils d'or et accompagnées de pierreries. Les princes et les grands seigneurs seuls avaient des éventails en plumes de l'oiseau *quetzal*, lesquelles étaient considérées comme les plus belles.

L'éventail, dans cette civilisation, semble une marque de distinction accordée par les princes à leurs sujets, et même, à une époque, l'insigne caractéristique d'une haute fonction officielle et du représentant du souverain.

Si nous essayons de pénétrer en Chine, il est très difficile d'assigner une origine certaine à l'invention de l'éventail, quant à la date. Cependant les anciennes chroniques chinoises fournissent un renseignement bien connu qui semble assez précis. Lors d'une fête populaire, la célèbre fête des Lanternes, la princesse Kang-Si se montra

fabriquait beaucoup chez les Totonaques ; tous paraissaient avoir été ornés de plumes ; les fibres de *l'agavé* servaient à faire des nattes très délicates employées pour les écrans. Sur beaucoup d'éventails, on représentait des ornements et des figures à l'aide de la peinture ; quelques-uns d'entre eux étaient peints d'une seule couleur (en bleu).

(Nous devons ces renseignements à l'obligeance de M. L. de Rosny.)

au public entourée de toutes ses femmes, chacune portant un masque selon l'étiquette de la cour. Incommodée par l'ardeur du soleil, avide d'un souffle d'air que les éléments lui refusaient, la princesse détacha soudain son masque et s'en servit pour se procurer un peu de fraîcheur en l'agitant discrètement, sans toutefois découvrir complètement son visage. Ses femmes l'imitèrent; voilà l'éventail inventé, son double but atteint, la fraîcheur et la coquetterie. L'usage bientôt s'en généralisa au point que chacun en Chine, les hommes comme les femmes, adoptèrent l'éventail.

Pour l'Inde, les données manquent; on sait seulement que de temps immémorial une sorte d'éventail était en grande faveur auprès des principaux Brahmines. C'était une queue terminée par une touffe de poils, provenant d'un bœuf sauvage noir qui n'avait de blanc que la queue; elle servait aussi d'émouchoir. Ælian en parle dans ses récits sur le règne animal, et Martial les cite dans ses *Épigrammes*.

En Égypte, sur les parois des tombeaux royaux, on trouve des représentations d'éventails, à la fois chasse-mouches et instruments destinés à procurer de la fraîcheur. Le peuple ne s'en servait pas; l'usage en était réservé aux dignitaires. De

grandes dimensions, ils tenaient lieu d'étendards aux rois lorsqu'ils allaient en guerre ; puis, la paix faite, de retour dans les palais, ces éventails abdiquaient leurs fonctions belliqueuses et passaient aux mains des esclaves qui rafraîchissaient leur souverain[1]. Il est bon de remarquer à ce propos qu'en Égypte les esclaves, ces porte-éventails, étaient des femmes[2] ; il est même intéressant de voir combien d'insignes d'esclavage ont été transformés en objets de toilette, objets élégants, souvent de grand luxe. Serait-ce un symbole de l'autorité de la mode, de son empire absolu sur les adeptes qu'elle enchaîne à sa suite ? Une étude sur ce sujet, même rapide, nous entraînerait trop loin, je me contenterai de quelques exemples : les chaînes de tous genres dont la Femme se pare, les médaillons et plaques sur lesquels étaient inscrits les noms du propriétaire, jusqu'au bracelet et à la boucle d'oreille, n'étaient au début que des emblèmes de servitude.

[1]. En Afrique, chez tous les peuples nègres si différents des Égyptiens, l'éventail ou le chasse-mouche est encore de nos jours considéré comme le symbole du commandement.

[2]. L'éventail devait être dès lors essentiellement décoratif. — Les reines ne le portent jamais, et les monuments figurés nous montrent la grande Régente Hatasou arborant fièrement la *barbe*, et affirmant sans doute, comme Christine de Suède, son dédain pour les ornements féminins.

En Chaldée et en Assyrie, la personne royale devait participer aux agréments de l'éventail et du chasse-mouche; nous avons remarqué sur une intaille chaldéenne du Musée du Louvre, cylindre en agate parfaitement travaillé, une scène de ce genre fort intéressante; un des personnages tient un éventail de *forme carrée* [1].

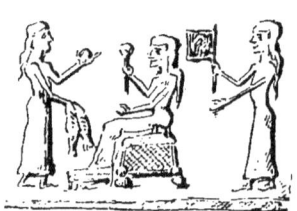

Intaille Chaldéenne.

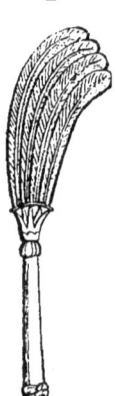

Quant à l'Assyrie, je me souviens assez nettement de la présence fréquente des chasse-mouches sur les bas-reliefs, entre autres sur certains du temps de *Sarkin*, de *Sin-aki-érib* et d'*Assurbani-pal*, chasse-mouches légers, élégants, faits de plumes souples, réunies en faisceau; un serviteur les agite derrière le prince monté sur son char, et rafraîchit l'air autour du

[1]. *L'éventoir*, forme carrée, n'apparut en Europe que vers le IVe siècle, témoin celui qui se trouve sur le fameux verre exhumé des Catacombes.

souverain. Je cite de souvenir sans avoir la prétention de généraliser.

Le chasse-mouche ne fut pas inconnu à la Perse antique; au milieu des ruines superbes de Persépolis apparaît plusieurs fois l'image du roi. Un voyageur célèbre, au xviie siècle, l'Ambassadeur Don Garcias Silva de Figüeroa, de l'illustre

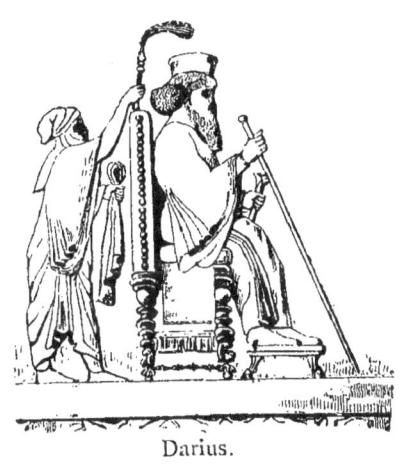
Darius.

maison des ducs de Feria, avait été grandement frappé, dès cette époque, de la beauté de cet ensemble imposant, et, si je ne me trompe, avait même relevé l'aspect pittoresque du grand parasol et de la *queue de cheval étendue sur la tête du Seigneur comme pour en chasser les mouches*, ce qui porte Don Garcias à conclure, avec une naïve admiration, que l'usage du chasse-mouche doit être bien ancien !

Si nous revenons en Europe et pénétrons en Grèce, nous y trouvons, gracieux comme tout ce que faisait ce peuple élégant par excellence, l'éventail composé de petites lamelles, orné aux deux baguettes extérieures de deux ailes d'oiseau

Statuette de Tanagra.

naturelles ou imitées; on en fabriquait en toutes matières et on les peignait de diverses couleurs. Les exemples sont nombreux sur les vases grecs, tels les lécythes athéniens, les grands vases corinthiens[1], qui nous conduisent ainsi jusqu'en Italie où les dessins des artistes grecs avaient importé les costumes et les ornements de leur pays.

1. Les éventails ne figurent que sur les vases grecs de la décadence; on les y rencontre alors fréquemment.

D'une autre part, les ravissantes figurines de Tanagra[1] font voir comment les femmes maniaient *l'éventoir* et les poses charmantes que comportait l'usage de la belle feuille de la plante sarmenteuse, appelée *aristoloche*[2].

Dans les processions de Bacchus, les thyrses que brandissaient les Bacchantes pourraient bien, outre leur destination religieuse, avoir eu pour but de rafraîchir les sectateurs du dieu, échauffés par la course et les divertissements; ceci, je me permets de le suggérer sans y insister autrement.

Les éventails en plumes de paon, qui eurent un si grand succès à Rome, venaient de l'Asie-Mineure où les successeurs d'Alexandre déployèrent à leur cour tant de magnificence et de luxe. Déjà connus en Grèce, Euripide en avait fait mention dans sa tragédie d'Oreste[3]; mais ces bouquets de plumes étaient trop souples; pour leur donner de la raideur et une certaine résistance, on fixa entre chaque plume de paon une lame de bois fort mince. Nous trouvons fréquemment sur les chefs-d'œuvre de l'antiquité ce genre d'éventail. — Ces

1. Tirée de la Collection de M. G. Le Breton, de Rouen.
2. Les Grecs nommaient ῥιπίς l'ustensile large et plat qui servait à attiser le feu; le diminutif ῥιπίδιον était appliqué aux objets destinés aux hommes et aux femmes pour écarter les mouches.
3. Euripide, *Oreste*, acte V, sc. 1, 1426-30.

éventails en plumes de paon étaient des plus précieux; ils étaient destinés seulement à la table des grands seigneurs ou ne se rencontraient qu'entre les mains des dames de haut parage. Les eunuques et les esclaves avaient l'office d'éventer les femmes au service et à la garde desquelles ils étaient préposés.

Un ancien calendrier publié par Lambecius, et datant du IV^e siècle, représente le mois d'août sous la forme d'un jeune homme; l'un des principaux attributs est un *flabellum* composé de plumes de paon réunies en bouquet sur le sommet d'un manche en bois [1].

Une excavation faite à Gragnano en mars 1760 nous montre une scène où nous relevons un objet qui a beaucoup d'analogie avec un éventail [2]. Nous voyons sur une des fresques une jeune femme à demi couchée, s'appuyant sur le bras droit; dans la main gauche, elle tient négligemment une large feuille. Est-ce un aspersoir dont on se servait dans les sacrifices, ou bien est-ce un simple éventail? L'attitude nonchalante du personnage ferait pencher pour cette dernière alternative.

1. Montfaucon, *Antiquité expliquée*, Supp., t. I, pl. XII.
2. David, *Antiquités d'Herculanum*, etc, Paris, 1780, t. III, pl. 58.

Plus loin, toujours dans les *Antiquités d'Herculanum,* David[1] nous donne la description d'une autre fresque tirée des excavations de Gragnano, le 9 mai 1760, sur laquelle on voit un jeune homme qui porte un éventail de plumes paraissant appartenir à un paon. Le manche en bois est orné de deux cercles d'or.

Il s'en faisait de tous genres; il y en avait qui étaient tissus d'osier, d'autres formés d'un assemblages de plumes; on les appelait *ala,* aile, quand on s'en servait pour se garantir du soleil et *flabellum,* éventail, quand on les employait à agiter l'air pour se procurer quelque fraîcheur pendant les ardeurs de l'été.

Durant les repas, de petits garçons ou des jeunes filles avaient pour mission de chasser les mouches de dessus les plats ou autour des convives; on les appelait *flabelliferi,* porte-éventails.

D'anciens auteurs, Martial[2], Properce[3], etc., etc., mentionnent le fait que des enfants par tendresse filiale se chargeaient aussi de cet emploi auprès de leurs parents.

Au XVIe siècle, on découvrit dans les Thermes

1. T. III, pl. 73.
2. Martial, III, Ep. 82. XIV, 67.
3. Properce, II, El. 18.

de Titus à Rome une antique peinture actuellement au Vatican et connue sous le nom de *Noces aldobrandines,* de ce qu'elle fut dès l'origine déposée dans la galerie des Aldobrandini. Cette représentation d'un mariage comprend trois scènes distinctes, peintes sur un même plan, mais séparées, détachées en quelque sorte par une muraille. Au centre, l'épouse drapée dans ses voiles est assise sur un lit; à ses côtés, *Peitho,* la déesse de la persuasion, semble vouloir lui inspirer courage et confiance. A gauche, un bassin plein d'eau posé sur une colonne, au milieu d'un groupe de femmes; l'une d'elles, encore une déesse protectrice, y plonge une de ses mains, tandis que de l'autre elle tient un *flabellum.* Là, aussi, nous pouvons nous demander si c'était un éventail, ou si la déesse se servait de cet objet pour attiser le feu, ainsi que cela se pratique encore de nos jours en Italie et en Espagne, comme jadis en Grèce. A droite, assis sur le seuil, l'époux attend pour entrer que les cérémonies qui s'accomplissent à l'intérieur soient terminées; devant lui, trois jeunes filles préparent un sacrifice; deux autres chantent en s'accompagnant sur la lyre.

Nous possédons cette même scène représentée sur un éventail de la fin du siècle dernier, peint

sur vélin, et dont la monture est en laque français. La scène du milieu figure seule ci-dessous.

Plus nous avançons, plus les spécimens de *flabella* deviennent rares en Occident. Ceux que nous allons enregistrer affecteront maintenant la forme *circulaire*[1] et se rattacheront à un ordre

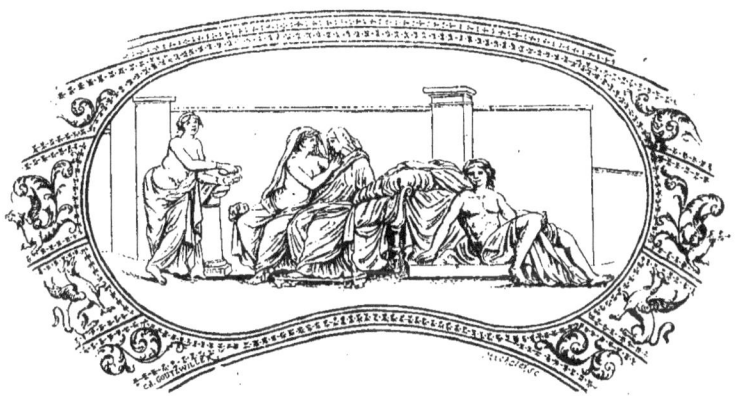

d'idée très différent; ils apparaîtront dans les cérémonies du culte chrétien, et s'il en est souvent parlé dans les traités liturgiques, il en est arrivé fort peu jusqu'à nous.

Parmi les reliques conservées dans le trésor de la cathédrale de Monza près de Milan, se trouve un très curieux *flabellum* de ce type qui fut consi-

[1]. Notons vers le IVe siècle une mode nouvelle; de la forme en feuille et de la plume d'oiseau, le *flabellum* passe à l'état de bannière; pour exemple, celui qui est représenté sur un verre doré exhumé des Catacombes et aujourd'hui à la Bibliothèque vaticane.

déré pendant longtemps comme celui de Théodelinde, épouse d'Autharis, roi des Lombards, la pieuse et ardente amie de saint Grégoire (décédée en 625). Nous ne continuerons pas à lui donner cette attribution[1] ; on sait qu'il n'est entré à la Basilique que postérieurement à 1275; à cause de sa fabrication et de son système de décoration, on peut le placer vers le XI^e siècle. Il devait appartenir à une nommée *Ulféda*, noble dame assurément, mais qui n'a aucun rapport avec la reine Théodelinde. Le *flabellum*, tel quel, se compose présentement d'une feuille de vélin plissé en rond et pouvant se déployer et se replier à volonté; le décor comprend une série de motifs en forme de palmettes; une inscription court tout autour; il est renfermé dans un étui prismatique quadrangulaire en bois léger.

Nous parlions, il y a quelques instants, du rôle du *flabellum* dans les cérémonies du culte; il existe un spécimen fort intéressant de ce genre d'*éventoir*, c'est celui de l'abbaye de Saint-Philibert de Tournus, que la Révolution a fait passer dans la

1. Voyez le remarquable article de M. de Linas : *Les Disques crucifères, le flabellum et l'umbella*, (Revue de l'art chrétien, oct. 1883, p. 484, 485 et ss., pl. XII et XIII.) Voyez aussi la *Monographie du Trésor de Monza*, par Mgr Barbier de Montault, dans le *Bulletin monumental*.

Collection de M. Carrand (jadis à Lyon, maintenant à Pise), et qu'on attribue généralement au IXe siècle[1]. L'éventail de Tournus est en vélin et entre dans les volets d'un *cassetino* d'os sculpté rectangulaire; il est supporté par un manche également en os sculpté de 0^m,36. Un décor polychrome de feuillages et d'animaux orne un des revers; l'autre est occupé par des saints et des inscriptions qui dévoilent le but liturgique de l'ustensile[2]. Ce *flabellum* est du plus haut intérêt.

Nous ne devons pas omettre celui de Canosa (Pouille), attribué par la tradition à Saint-Sabin[3]; il diffère de celui de Monza en ce sens qu'il a gardé sa monture originaire. L'*éventoir* est orné d'ornements polychromes sur vélin; la monture est en bois exotique admirablement travaillé; c'était un *flabellum* essentiellement liturgique. Nous n'avons pas à insister sur ce point. Disons en passant que les premiers chrétiens connaissaient déjà le *flabellum*; on nous montre les moines de Syrie occupant les loisirs de leur retraite à fabriquer des éventails pour le service

1. Viollet Le Duc est d'une opinion contraire. Voy. *Dictionnaire du Mobilier français*, t. II, p. 103.
2. Voyez M. de Linas : *Les Disques crucifères, le flabellum et l'umbella.* (*Revue de l'art chrétien*, oct. 1883.)
3. Le Croquis par Millin est à la Bibliothèque nationale.

des autels. Ces *flabella* avaient alors le double but de rafraîchir le prêtre officiant et d'empêcher les insectes de souiller, par leur contact, les calices avant ou après la communion; ils disparurent au xiv^e siècle, alors que la communion sous les deux espèces fut supprimée dans l'église romaine. Depuis Grégoire VII, les papes adoptèrent l'usage du *flabellum* pendant les grandes cérémonies religieuses où le souverain pontife officie en personne. On en porte encore deux devant la chaise gestatoriale du pape, mais non plus dans le but que nous avons vu jusqu'à présent. Ces éventails, qui ne sont agités que lorsque le pape est assis ou porté sur sa chaise, sont censés éloigner de lui les malins esprits dont nous sommes entourés, tandis que lorsqu'il marche, le simple mouvement imprimé à ses vêtements suffit pour écarter Satan [1].

Venise, grâce à son commerce avec le Levant, devint le grand centre de production des éventails. Il s'y préparait et on y vendait une quantité incroyable de plumes d'autruche importées d'Alexandrie; sur les gravures de l'époque, on ren-

1. L'église grecque a toujours été dans l'usage de donner un éventail à ceux qu'elle sacrait diacres, pour désigner une de leurs fonctions qui était de chasser les mouches qui pouvaient incommoder le prêtre occupé à dire la messe.

contre un assez grand nombre de ces éventails dont le manche très orné était souvent en ivoire ou incrusté d'or et de pierres précieuses. Ils étaient fort à la mode en Angleterre sous le règne d'Élisabeth; l'usage alors était de les faire porter par son domestique [1]. La reine reçut un jour pour ses étrennes un de ces éventails dont le manche richement garni de diamants était d'un très grand prix [2].

Peu à peu on mit en œuvre tous les oiseaux à plumage très brillant. Ces éventails étaient portés au côté à l'aide de chaînes d'or d'un travail précieux, émaillées ou artistement ouvrées à jours [3]. C'est ainsi que nous en trouvons un spécimen à la ceinture de Diane de Poitiers, d'après la belle tapisserie de la collection Spitzer [4] sur laquelle nous voyons la duchesse de Valentinois revêtue

[1]. Shakespeare, *Roméo et Juliette*, acte II, sc. 4.

[2]. John Nichols, *The progress and public procession of Queen Élisabeth*, vol. II, p. 54 : « In a list of jewels given to the Queen at New-Yearstide 1589. is a fanne of ffethers, white and red, the handle of golde, inamated with a halfe moone of mother of perles, within that a halfe moone garnished with sparks of dyamonds, and a few seede perles on th'one side having her Majesties picture within it; and on the back side a device with a crowe over it Geven by sir Frauncis Drake. »

[3]. *Habiti antichi, overo raccolta di figure delineate dal gran Tiziano et da Cesare suo fratello, conforme alle natione del mundo*. In *Venetia*, 1664.

[4]. Voy. G. Le Breton, *Collection Spitzer* (*Gazette des Beaux-Arts*, oct. et nov. 1883.)

de la *vertugale* et de la basquine, son *esventoir* de plumes suspendu à la taille par une chaîne d'or [1]. C'était de l'Italie que *l'esventoir* était venu; il prit racine à la cour; Catherine de Médicis en amena l'industrie, et dès lors la France eut le pas sur les autres nations pour la fabrication des éventails [2].

Brantôme serait le premier qui se fut servi dans ses *Mémoires* du mot *éventail*, qui auparavant s'appelait *esmouchoir* ou *esventoir*. C'est alors que l'on adopta l'éventail à plis et à baguettes, pouvant à volonté s'ouvrir ou se fermer, fabriqué de toutes dimensions et en toutes matières; on y déployait le plus grand luxe [3].

Sous le règne des Valois, les *Mignons* voulu-

1. Un recueil de costumes italiens donne, dans le portrait d'une courtisane de l'époque, un éventail très caractéristique; sa forme est celle d'une grande clé. Les femmes alors suspendaient à leur ceinture entre autres objets familiers des clés, artistement ouvragées; celle-ci eut l'idée de convertir cette clé en éventail, et, en en jouant, elle donnait des signes non équivoques de sa bonne volonté.

2. Il n'y a pas de renseignements précis sur les Corps d'état qui se mêlaient de confectionner l'éventail jusqu'à Henri II. — Beauvais, chose curieuse, se signala dès l'origine, par la supériorité de ses produits, et actuellement la plupart des ouvriers éventaillistes qui travaillent à Paris sont originaires du département de l'Oise.

3. Cette invention était due à un ouvrier chinois sous le règne de l'empereur Tengi (VIIe siècle après J.-C.). Les Portugais, établis à Goa, nous apportèrent cette forme; le Louvre en possède deux remarquables exemples. Voy. Germain Bapst, *Deux éventails du musée du Louvre*, p. et pl. 7 et 8.

rent eux aussi pouvoir jouer de l'éventail, et ajouter ainsi à leurs grâces efféminées les attraits que cet objet prête à la coquetterie, mais l'usage ne s'en généralisa pas. Nous retrouvons cette même tentative plus tard, sous le Directoire d'abord, puis sous la Restauration; elle n'eut pas plus de succès que celle du xvi^e siècle. C'est là encore un de ces emprunts d'un sexe à l'autre curieux à étudier; nous avons vu la femme, l'élégante, prendre un à un tous les emblèmes distinctifs de l'esclavage; maintenant, c'est l'homme qui cherche à imiter la femme dans ses ornements ou ses articles de toilette. Nos ancêtres portaient sans fausse honte, avec grâce même, le manchon de fourrure que nous dédaignons maintenant, tandis que chaque jour l'usage de l'ombrelle pour les hommes fait de grands progrès; et il y aurait encore d'autres exemples à citer.

Au xvii^e siècle, les feuilles d'éventails étaient de cuir, de canepin [1], de papier ou de taffetas; les montures étaient fabriquées avec l'ivoire, la nacre, l'écaille, l'or, l'argent ou enfin le bois.

Sous la Fronde, alors que la paille était le signe de ralliement, l'éventail politique fit son apparition;

1. Peau d'agneau ou de chevreau très mince.

on les en recouvrait, ou bien on se contentait d'y attacher un bouquet de paille. Un éventail de ce genre fut pour la première fois arboré par la Grande Mademoiselle, cousine de Louis XIV.

A la fin du siècle, on commença à peindre sur les feuilles, des oiseaux, des fleurs, des paysages ou des scènes mythologiques. L'éventail était alors tellement de mode qu'il n'est presque pas d'ouvrage de cette époque qui n'en fasse mention, presque pas de pièce de théâtre où il ne joue son rôle; et il inspira plus d'une ode, d'un sonnet ou d'un acrostiche.

Sous l'austérité des dernières années de Mme de Maintenon, l'éventail dut rabattre de son élégance et se faire plus modeste; on renonça aux brillantes feuilles de soie, aux montures ornées d'or. Nous en avons un échantillon dans un petit éventail en ivoire sculpté qui nous montre des guerriers dans le classique costume de l'époque.

Avec la Régence, l'éventail reprend tout son essor; les montures redeviennent légères, ornées, les feuilles élégantes et gracieuses. Les éventails anciens, qui ont pu résister à l'action du temps, deviennent dès cette époque moins rares, et désormais nous pourrons en parler en pleine connaissance de cause; nous avons sous les yeux, et

Éventail exécuté en Chine d'après des dessins hollandais.

en quelque sorte sous la main, l'objet de notre étude. Sous Louis XV parut en France le goût de la chinoiserie, du recherché, du *tourmenté*. La mode s'attaqua aussi à l'éventail; on en importa de la Chine et des Indes, ivoires sculptés, feuilles de papier ou de soie avec des personnages dont les figures rappliquées étaient en porcelaine ou en ivoire peint. Ceux fabriqués en France alors, se mirent au goût du jour; on voit beaucoup de ces sujets genre chinois peints sur soie blanche, et dont les contours sont marqués par un point de chaînette en fil d'or.

C'est vers cette époque que, par l'intervention de la Compagnie des Indes des Provinces-Réunies, constituée en 1602, les Hollandais commandèrent en Chine des éventails hollandais d'après des gravures et des modèles qu'ils envoyaient. Un examen attentif cependant nous démontre la provenance chinoise, d'abord le type des figures sur la peinture, puis celles de la monture, enfin divers accessoires du paysage : c'est une scène hollandaise transportée en Chine [1].

Nous pouvons placer ici les éventails mythologiques sur lesquels se déroulaient, parfois même

1. L'auteur possède tous les éventails dont il est question dans la suite de ce travail.

d'une nudité quelque peu libertine, les scènes les plus galantes de l'Olympe. Dans ce genre rentre Persée délivrant Andromède, monture en nacre incrustée, feuille en vélin. Le héros monté sur Pégase se précipite vers le dragon, tandis que Andromède, attachée au rocher fatal, voit de petits Amours venir rompre ses liens; près d'elle, Céphée, roi d'Éthiopie et Cassiopée, son épouse, à genoux devant un des Amours, lui témoignent leur reconnaissance. De chaque côté des médaillons, dans l'un, un autel sur lequel brûlent deux cœurs, dans l'autre, une Vénus et deux tourterelles [1].

Cette disposition à trois compartiments est très fréquente. En voici un exemple où les sujets sont presque de valeur égale. Au centre, une pastorale aux poses alanguies; à droite, une marine en camaïeu bleu; à gauche, faisant pendant, un paysage en camaïeu rose. La monture en ivoire, très travaillée, se ressent du goût chinois; de loin en loin, un carré uni est couvert de peintures.

Ce siècle, qui mêlait avec tant de désinvolture la gaieté et le sérieux, les plaisirs et la dévotion,

[1]. L'auteur a un assez grand nombre de feuilles non montées, projets d'éventails, calques anciens; il s'y trouve plusieurs représentations du Jugement de Pâris, Ulysse fuyant la grotte de Calypso, Jason apportant à Médée la Toison d'or, Pyrrhus et ses éléphants, Antoine et Cléopâtre, Renaud et Armide, Moïse sauvé des eaux, etc., etc.

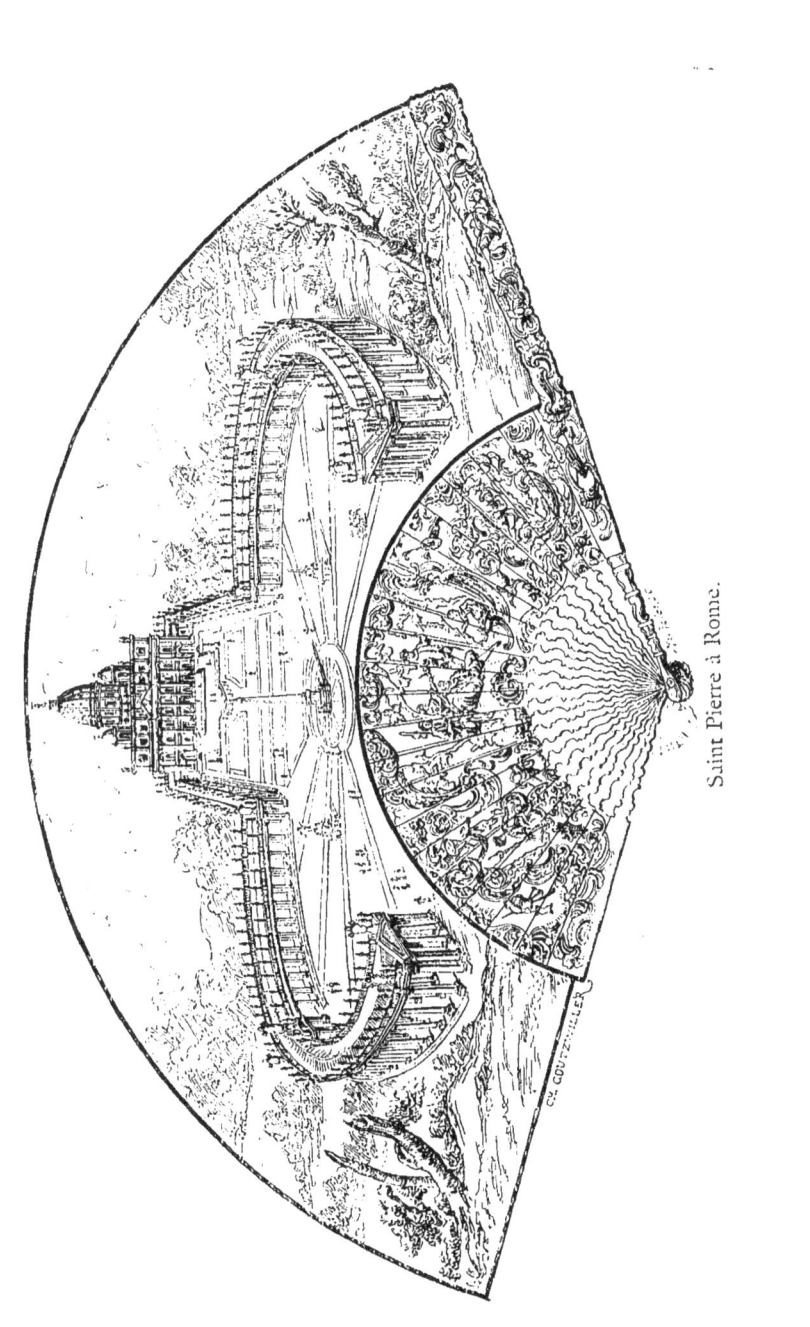

Saint Pierre à Rome.

ne voulut point écarter l'éventail de ces contrastes; aussi, à côté de scènes parfois lascives, voyons-nous l'éventail à scènes religieuses. Citons d'abord une assez belle vue de Saint-Pierre à Rome, dégagé du Vatican et des bâtiments avoisinants; la forme de cet édifice se prête admirablement, il faut l'avouer, au décor d'un éventail; la peinture est sur vélin, la monture très riche est en ivoire; des personnages en deux teintes d'or se détachent au milieu sur un fond de nacre.

Comme scènes vraiment religieuses, nous avons Éliézer arrivant au puits avec ses chameaux et offrant à Rébecca les présents envoyés par Abraham, feuille de vélin, monture d'ivoire sculpté, à personnages.

Puis le festin de Balthasar, scène très remarquable à grand nombre de figures, facilement reconnue par la main qui trace sur la muraille les mots sacrés; elle est due au pinceau d'un homme de grand talent. Cette feuille, depuis longtemps dans la famille de l'auteur, n'a été montée que vers 1840, alors que l'on était peu porté vers les choses anciennes; aussi la monture se ressent-elle du manque de goût de ce moment.

David et Abigaïl, une femme apportant des pains, des fruits, des présents à un guerrier dans

le costume fantaisiste de l'époque, est un sujet qui a été très fréquemment traité, et dont nous possédons plusieurs spécimens.

Comme allégorie, voici les *Quatre-Saisons*, représentées chacune dans un médaillon par un personnage : à gauche une moissonneuse, avec une grosse gerbe au bras se repose sous un arbre : c'est l'été; à droite, l'hiver, sous les traits d'un vieillard à longue barbe blanche; dans les médaillons du centre, le printemps personnifié par une bouquetière; pour l'automne, nous voyons un jeune homme offrir une corbeille de raisins à la dame de ses pensées.

Sous Louis XV, les palettes en ivoire ou en nacre devinrent tellement ajourées que l'on se demande parfois comment elles ont pu résister jusqu'à nos jours; nous avons plusieurs exemplaires de ce genre : l'éventail négligé en soie blanche à paillettes d'or; celui dont la monture avec fleurs et personnages est en ivoire peint; une bergerade en camaïeu bleu dont la monture en ivoire a été teintée de bleu; enfin l'éventail en nacre travaillée comme une fine dentelle et d'aspect si fragile [1].

[1]. Voy. la gravure en tête.

Avec Louis XVI, nous retrouvons les montures plus pleines, couvertes d'arabesques en différents ors ou de sculptures en relief. L'éventail le plus intéressant que nous ayons de cette époque est l'éventail de noce. Dans un cartouche, entouré de paillettes, d'arabesques et d'attributs emblématiques, nous voyons un jeune couple guidé par Cupidon et suivi par ses amis s'approcher du temple de l'Amour et se jurer fidélité éternelle. Une scène analogue se trouve en dessous, sur la monture en nacre. Ce même sujet est reproduit sur un autre de nos éventails, mais plus simplement.

Citons aussi celui à la monture en écaille, incrustée d'or en dessins réguliers, et dont la feuille est en soie d'un rouge violacé; comme décor, au centre un médaillon pailleté, avec trois personnages dans un paysage; de chaque côté une guirlande de fleurs aux contours marqués par un point de chaînette en fil d'or.

Un autre porte une de ces devises si chères aux galants de cette époque. Sur un réchaud entouré de fleurs et de torches enflammées, sorte d'autel, brûle un cœur; au-dessous dans un ruban, la devise : *L'amitié vous l'offre*. La monture est en nacre massive avec des applica-

tions d'or. Les cœurs étaient alors le principal ornement des éventails; on en voit partout, dans le sujet important, dans les arabesques, dans les accessoires, dans la monture. N'était-il pas naturel d'en décorer le sceptre de la coquetterie, alors que le sentiment jouait un si grand rôle?

Comme contraste, signalons l'éventail de deuil à monture massive, en ivoire, et dont les sujets, des paysages ou des bergerades, étaient peints à l'encre de Chine.

C'est le moment de placer ici l'échantillon de notre fabrique suisse. A la fin du siècle dernier, il existait à Winterthour une fabrique dite *Au Rossignol*, et dirigée par un nommé *Sulzer*. Il peignait et montait lui-même les éventails, ainsi que nous le voyons par les siens qui tous étaient signés. Un trait caractéristique, c'est qu'il ménageait dans la composition de la feuille de tous ses éventails une ou plusieurs ouvertures par lesquelles les dames pouvaient, sans risquer de se compromettre, regarder ce qui leur paraissait intéressant. C'était généralement une cage dans laquelle on voyait un rossignol, parfois un oiseleur le dos chargé de cages ou bien encore une fenêtre ouverte. Les peintures représentent des scènes de la vie intime et sont très finement exé-

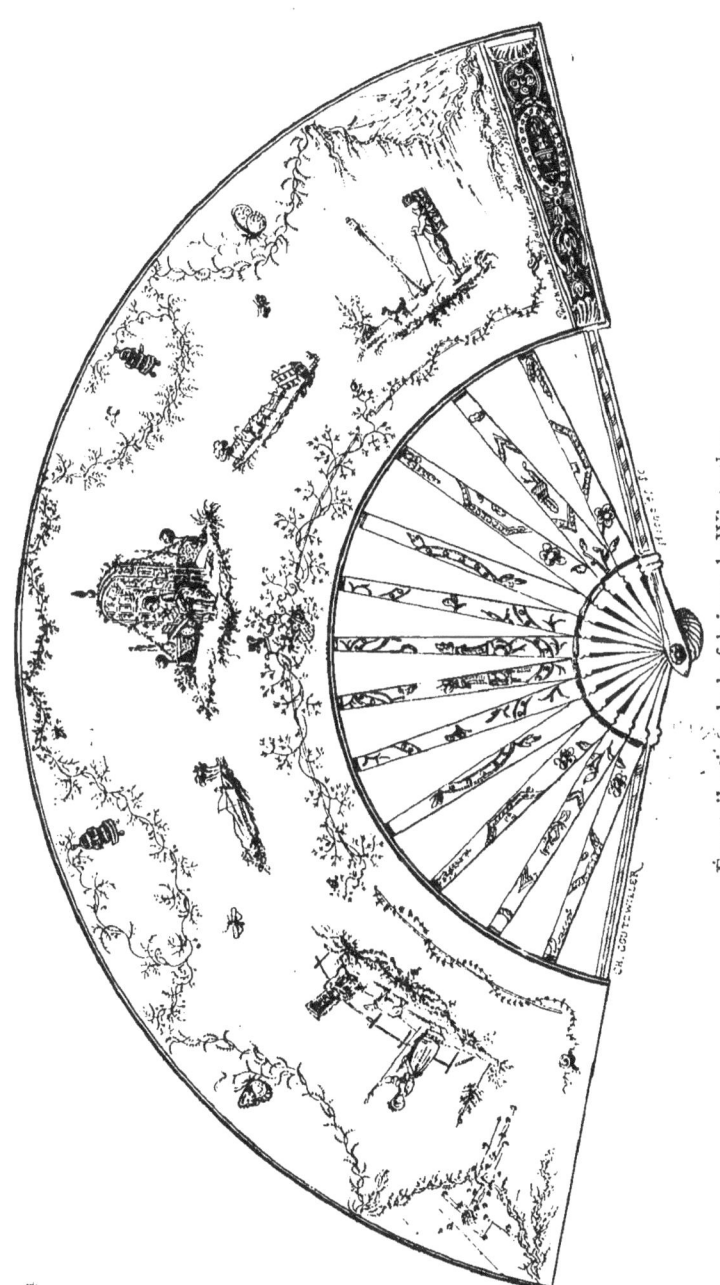

Éventail suisse de la fabrique de Winterthur.

cutées; il y a une profusion d'insectes, araignées dans leur toile, mouches, chenilles, etc., formant des arabesques du meilleur effet. Ces éventails sont devenus très rares; à l'exposition rétrospective de Zurich en 1883, il n'y en avait que deux spécimens, dont l'un, le nôtre, est celui que nous donnons ici.

Je parlais de sceptre tout à l'heure; laissez-moi, avant de quitter cette brillante époque, rappeler le célèbre éventail de commandement dont se servait à Londres une virtuose dans l'art de faire de l'éventail l'arme la plus dangereuse pour la guerre d'Amour[1]. Cette dame établit une Académie afin de dresser les jeunes filles de toutes conditions dans l'exercice de l'éventail; elle enseignait à ses élèves les évolutions et les exercices d'après un nouveau réglement de tactique de son invention, et, pour le leur mieux inculquer, elle avait composé un petit traité qui concentrait l'*Art d'aimer* d'Ovide, dans cet instrument de si peu d'apparence; elle explique sa curieuse théorie dans un numéro du *Spectator*. — Les femmes, dit-elle, sont armées aussi bien que les hommes; elles ont leurs éventails comme ceux-ci leurs épées, de sorte

[1] *Almanach de Gotha*, 1796.

qu'il lui a semblé à propos d'ériger une Académie pour la démonstration du maniement de cette arme [1]; et alors elle développe les instructions qu'elle donne deux fois par jour à ses dociles et patientes élèves [2]; ainsi, tenant à la main son éventail à la Marlborough, cette colonelle commandait à son bataillon : « La main à l'éventail! » — « Ouvrez l'éventail! » — « Déchargez l'éventail! » — « Posez l'éventail! » — « Reprenez l'éventail! » — « Agitez l'éventail! » — mettant par là en avant toutes les séductions, tous les jeux de la coquetterie, attirant l'attention, jouant l'indifférence, ou plaçant au comble du bonheur la victime de ces escarmouches, suivant ses minutieuses remarques sur la valeur de ces mots : « *Handle your fans,* » —

1. Voy. *Spectator*, n° 102. Juillet 1712. Women are armed with fans as men with swords, and sometimes do more execution with them. To the end therefore that ladies may be entire mistresses of the weapon which they bear I have erected an Academy for the training up of young women in the exercise of the fan according to the most fashionable airs and motions that are now practised at court.

2. Ladies who carry fans under me are drawn up twice a day in my great hall, where they are instructed in the use of their arms, and exercised by the following words of command : Handle your fans, Unfurl your fans, Discharge your fans, Ground your fans, Recover your fans, Flutter your fans. By the right observation of these few plain words of command, a woman of tolerable genius, who will apply herself diligently to her exercise for the space of but one half year shall be able to give her fan all the graces that can possibly enter into that little modish machine.

« *Unfurl your fans,* » — « *Discharge your fans,* » — « *Ground your fans,* » — « *Flutter your fans.* » — Il paraît que « *Discharge your fans* » était une des parties les plus difficiles de cet exercice [1]; et le comble de l'art était d'obtenir de la sorte une détonation assez analogue à celle d'un pistolet de poche. — « *Ground your fans* » [2] enseignait l'art bien simple en apparence de poser l'éventail avec grâce, soit pour rajuster une boucle folâtre ou reprendre un paquet de cartes, ou bien encore piquer une épingle, que sais-je? — « *Flutter your fans* » était le chef-d'œuvre [3], car, dans ces mouvements variés à l'infini, il y avait des nuances merveilleuses qui permettaient de saisir les diverses émotions de la femme, émotions indiscrètement livrées de la sorte à l'œil

1. Upon my giving the word to Discharge their fans, they give one general crack that may be heard at a considerable distance when the wind sits fair. This is one of the most difficult parts of the exercice, but I have several Ladies with me who at their first entrance could not give a pop loud enough to be heard at the further end of the room who can now discharge a fan in such a manner, that it shall make a report like a poket pistol.

2. Ground your fans. This teaches a Lady to quit her fan gracefully when she throws it aside in order to take up a pack cards, adjust a curl of hair, replace a falling pin, or apply herself to any other matter of importance.

3. The fluttering of the fan is the last, and indeed the master piece of the whole exercise, but if a Lady does not misspend her time, she may make herself mistress of it in three months.

exercé de celui qui connaissait les règles de l'Académie[1].

L'armée, la guerre et ses épisodes suggérèrent plus d'un éventail, témoin celui (époque de

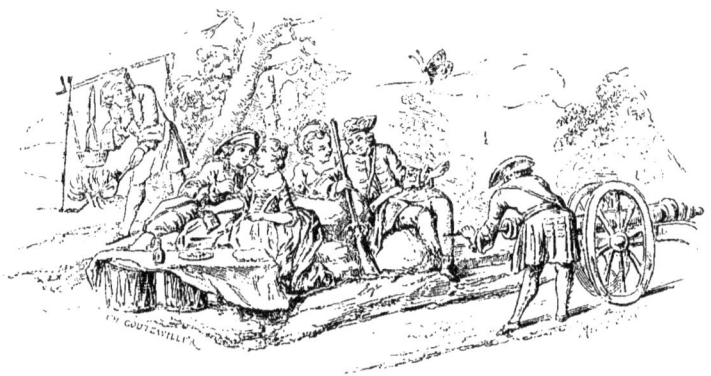

Louis XV) où nous voyons un repas champêtre offert par des militaires à deux jeunes femmes aux allures galantes. Le couvert est mis sous un

1. There is an infinite variety of motions to be made use of in the flutter of a fan. There is the angry flutter, the modest flutter, the timorous flutter, the confused flutter, the merry flutter, and the amorous flutter. Not to be tedious, there is scarce any emotion in the mind which does not produce a suitable agitation in the fan ; in so much that if I only see the fan of a disciplined Lady, I know very well wether she laughs, frowns or blushes. I have seen a fan so very angry, that it would have been dangerous for the absent lover who provoked it to have come within the wind of it ; and at other times so very languishing that I have been glad for the Lady's sake the lover was at a sufficient distance from it
..... I teach young gentlemen the whole art of gallanting a fan. I have several little plain fans made for this use, to avoid expense.

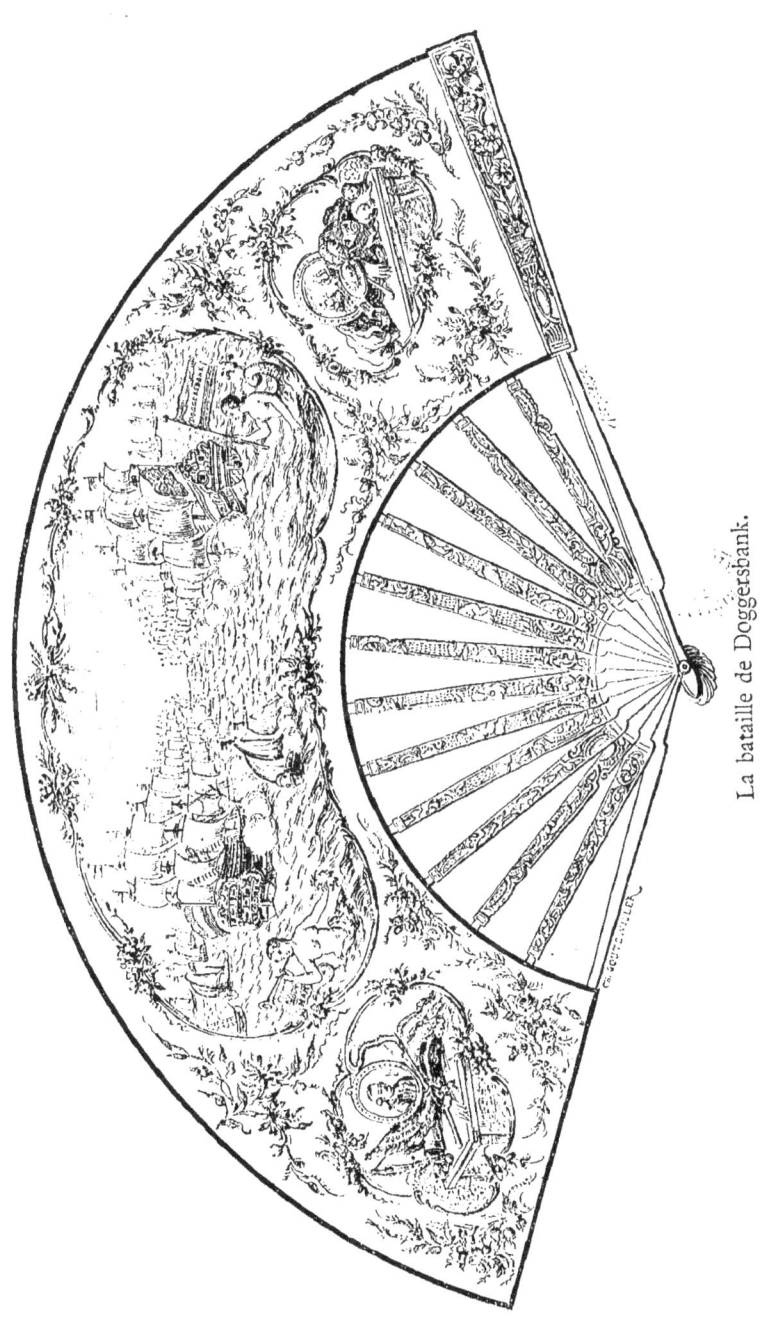

La bataille de Doggershank.

arbre ; des tambours tiennent lieu de table ; les convives semblent animés des sentiments les plus tendres ; il n'y a pas jusqu'au soldat cuisinier qui ne jette des regards enflammés sur le groupe attablé. Quant aux autres soldats, l'un surveille une pièce de canon ; l'autre, sous le coup de copieuses libations, se repose étendu sur l'herbe. Au revers, nous voyons le gracieux sujet représenté plus bas en cul-de-lampe.

Le combat de Doggersbank, le 5 août 1781, entre les Hollandais et les Anglais, inspira un éventailliste hollandais qui nous donne une naïve représentation de cette bataille navale. A droite, formant un élégant ensemble, se trouvent réunis le chapeau, la mule, les gants et l'éventail d'une très chère personne, fiancée, épouse ou maîtresse à qui l'éventail devait être destiné ; à gauche, dans un médaillon, un bon portrait de l'amiral hollandais Zoutman, le vainqueur de la journée [1]. La monture en ivoire, très ajourée,

1. Jan Arnold Zoutman, fils de l'avocat du même nom et d'Anna Margaretha van Petcum, né près de Gouda, 10 mai 1724, vainquit à Doggersbank (5 août 1781), les Anglais commandés par Sir Hyde Parker. Comme récompense, Zoutman fut nommé vice-amiral, reçut une médaille commémorative d'or, une épée d'honneur, etc. Il mourut à La Haye, 7 mai 1793, et fut enterré à Gertruidenberg. Son portrait est au musée d'Amsterdam. (N° 114.)

nous montre des Amours et encore des cœurs enflammés.

Cependant la révolution avance à grands pas; l'éventail politique ou historique apparaît de nouveau. Voici Mgr de Talleyrand officiant la messe pour la fête de la Fédération au Champ-de-Mars le 14 juillet 1790. Au centre, l'évêque devant l'autel, entouré des porte-enseignes des quatre-vingt-trois départements de la France; au milieu, sur une tribune le roi et sa cour; des deux côtés sur des estrades, les douze cents députés, les troupes, le peuple; au revers la légende explicative, la formule du serment civique, et le sinistre : *Ça ira*.

Les *Montgolfières*, qui avaient fait leur première apparition devant la cour à Versailles, le 20 septembre 1783, et dont on fit une si heureuse application à la bataille de Fleurus pour observer les mouvements de l'ennemi le 8 messidor, an II [1], eurent aussi leur moment de succès comme décor d'éventails; on les voyait ou seules, ou comme accessoires; ainsi nous les avons formant bordure sur un éventail représentant Héloïse et Abélard, et

1. 26 juin 1794.

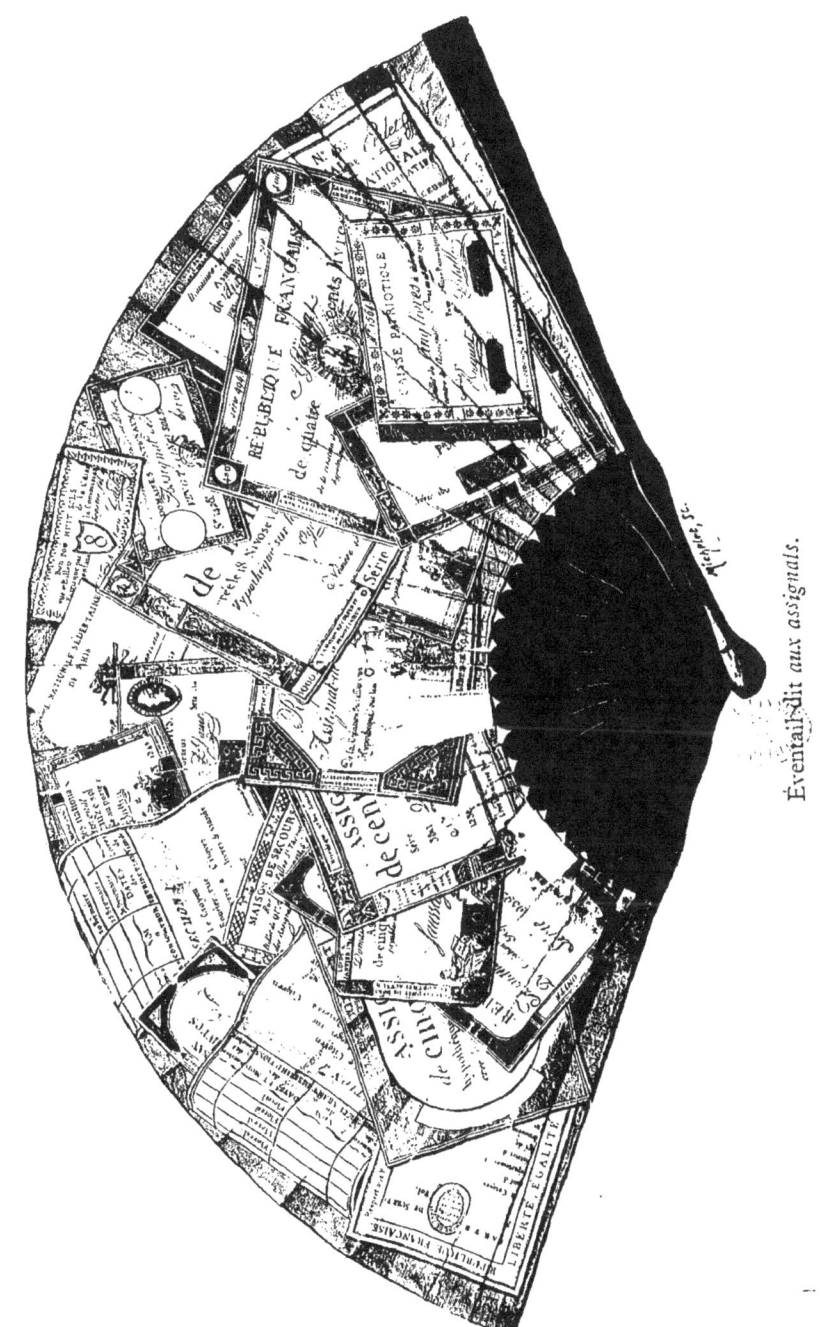

Éventail dit aux assignats.

sur le revers duquel se trouvent des couplets qui ne sont guère orthodoxes.

Peu après, les assignats firent leur apparition, et l'on eut l'éventail *aux assignats* que l'on représentait jetés au hasard sur la feuille, dans le genre de la fameuse gravure du même temps où l'on voit la Misère au milieu de toutes ces vaines richesses. Les montures de ces genres d'éventails, des plus simples, étaient généralement en bois.

A la fin du siècle, il y eut une très belle éruption du Vésuve; on n'eut garde de laisser de côté ce genre de décor; nous avons alors un éventail *Au Vésuve*, avec d'autres paysages des environs de Naples, le tout peint sur vélin.

Pour terminer, car nous nous arrêterons avec le xviiie siècle, mentionnons encore les éventails en crêpe, brodés ou à paillettes. En voici deux, l'un de deuil en nacre, crêpe blanc et acier; l'autre de teinte plus gaie, en bois laqué assorti à la feuille de crêpe rouge. Citons encore ceux en matières comprimées, avec décors en reliefs; ceux à monture d'acier taillé; ceux en écaille, en corne, entièrement découpés à jours comme une dentelle, parfois pailletés, et dont les branches étaient reliées entre elles par une faveur.

Ils étaient alors tout petits comme pour se faire

pardonner leur insistance à être une nécessité dans la toilette appauvrie de la femme; mais l'éventail n'abdiqua point; léger, frivole, ondoyant, il sut traverser sans périr les révolutions comme les siècles. Son sceptre était si fragile, son pouvoir semblait si aérien qu'aucun gouvernement ne songea jamais à enchaîner sa liberté d'allures, je dirai même de langage, puisque nous avons vu l'éventail séditieux.

Parler des éventails de notre siècle, serait chose fort embarrassante. On en a fait tant et de genres si différents; la forme en varie d'une année à l'autre; les feuilles, comme étoffe, suivent la mode du jour; les plus grands peintres modernes n'ont point dédaigné d'en peindre parfois le vélin; les belles et fragiles montures sortent de plus d'un atelier. — Une autre considération également m'arrête; lorsque j'admire un bel éventail ancien, c'est pour lui-même; j'en étudie à loisir et la peinture et la sculpture, puis alors seulement je me reporte à son époque primitive, et j'entrevois ce brillant xviiie siècle, si coquet, si élégant; je retrouve mon éventail aux mains de quelque éblouissante beauté, à la coiffure poudrée, à la robe de brocart constellée de pierreries, dans ce milieu artistique où chaque chose, objet de valeur par soi-même, contribue si bien au merveilleux effet général.

Maintenant, c'est quelque belle de nos jours que je verrais jouant de l'éventail; la réalité serait

là, mon attention en serait sans doute distraite, et mon étude en souffrirait. Je préfère donc m'arrêter avec le passé, me borner à mes illusions, laissant à d'autres le soin d'étudier l'éventail moderne.

www.ingramcontent.com/pod-product-compliance
Lightning Source LLC
Chambersburg PA
CBHW071435220526

45469CB00004B/1542